著 陈则通 陈仙丽

则 通

美术高考总动员系列丛书

画 室

美术培训学校

王牌画室榜中榜

Wangpaihuashibangzhongbang

图书在版编目（ＣＩＰ）数据

王牌画室榜中榜. 则通画室/陈则通，陈仙丽著. —福州：福建美术出版社，2008.9
（美术高考总动员系列丛书）
ISBN 978-7-5393-2050-2

I. 王… II. ①陈…②陈… III. 绘画-技法（美术）-高等学校-入学考试-自学参考资料 IV. J21

中国版本图书馆CIP数据核字（2008）第132170号

美术高考总动员

王牌画室榜中榜·则通画室

作　　者：陈则通　陈仙丽
出　　版：福建美术出版社
发　　行：福建美术出版社发行部
印　　刷：福建才子印务有限公司
开　　本：889×1194mm　1/16
印　　张：3
版　　次：2008年9月第1版第1次印刷
印　　数：0001-4000
书　　号：ISBN 978-7-5393-2050-2
定　　价：24.00元

福州则通美术培训部简介

则通画室由陈则通始创于1997年，2004年10月20日经福州仓山教育局批准，民政局注册，改为则通美术培训部，是一所规范的美术培训机构。

历经十年的办学，具有丰富的教学经验、完善的教学体系、严格的教学作风、先进的教学设备、宽敞的教学环境，且历年都有很高的升学率，在考生中拥有极佳声誉，是福建省内优秀高考美术培训机构。至2007年止本部已培训各类美术生上千名，其中有数百名学员考上省内外各大高等艺术院校，并取得良好的成绩，历届不乏有学员名列全省前列，甚至全国前茅，分别有考入中央美院、中国美院、天津美院、清华大学美术学院、中国美术学院附中、四川美院、南京艺术学院、华东师大、中南大学、四川大学、云南大学、江南大学、重庆大学、景德镇陶瓷学院等及省内各高校的考生。

则通美术培训部拥有专业教室三层，共六间，分办公室、写生室、电教室、临摹室（临摹室备有大量的教学范图）、展示厅，共计500平方米，光线充足、通风条件良好，为学生提供良好的学习环境。

为提高教学活动的综合水平，本部采用投影、幻灯、电教等多媒体现代化手段，同时定期安排各种类型的讲座、优秀电影欣赏、美术展览等活动。同时本部有宽带上网，可随时查阅相关艺术院校的招生情况。

本部开高考素描、色彩、速写、设计、理论、欣赏等专业课程，采用写生、默写、临摹等上课形式，同时开设文化课，使专业、文化相结合。

我们拥有独特且系统的教学理念，尊重传统，向大师学习，培养学生的真才实学和超强的造型能力是我们的目标。

本部拥有五百余幅教学范图原作、上千张幻灯片、上百张教学光盘（其中自编教学光盘二十多部）、上百本教学参考书供借阅。

本部拥有由十多位教师组成的强大师资队伍，由大学教师、研究生、本科生等组成专职、兼职教师队伍，教学经验丰富。

龙岩则通艺术学校简介

龙岩则通艺术培训学校是一所专业从事少儿艺术教学研究、培训与交流的综合性学校，创办于1998年，是经龙岩市教育局批准的素质教育民办学校培训机构，国家民办学校许可证教民3508027000011号。学校具十年的办学历史，是龙岩市最早创办的艺术培训学校之一，是福建省品牌艺术培训学校。

学校位于龙岩市工人文化宫，教学场所宽敞、优美、安全，教学设备齐全。现有学生近500人，教职工21人。办学十年来共培养各类学生五千余人，数百学员作品获各种比赛奖项与考上全国各类高等艺术院校，对提高龙岩市少儿艺术素质与美术专业人才的培养起到推动作用。各学科教学丰富多彩、灵活多样，在龙岩市乃至福建省都具有广泛的影响，深受家长、高校与学生的认可。

只有高水平的教师才能培养出高水平的学生，我们坚信只有画得好、观念好、方法好，才能教得好。
以务实的精神，实打实的业务水平，不做表面功夫，讲求真才实学，面对画室铺天盖地、虚假广告横飞的年代，我们以实力独树一帜。
我们以培养新一代具有审美修养的公民和专业美术人才为己任，向全国各大艺术院校输送一流的美术人才为目标。

陈则通

中国共产党党员；福州则通美术培训部与龙岩则通艺术学校创办人；艺术总监；福建省青年美协会员；福州台江美术家协会理事。

1994年以全校第一的优异成绩毕业于河北育青美术学校，师从著名画家徐贵贞；

2002年以专业第一的成绩毕业于福建师大美术学院美术教育油画专业与艺术设计专业，获学士学位；

2005-2008年师从中央美院著名画家王华祥、油画家马保中等深入学习与研究当代高考艺术教学。

展览

1997—2004年在福州、龙岩、福清等地举办4次个人画展；

1999-2002多次参加福建师大美术学院院展，分获一、二等奖，院论文赛二等奖；

1998年福建省轻纺系统"南孚杯"美术展（一等奖、福州画院）；

1999年"神韵杯"全国书画大赛（银奖），并在香港、澳门、泰国等地巡回展出；

2000年第七届全国推新人大赛（新人奖）；

2000年福建省水彩画大展（福州画院）；

2001年福建"情系八闽、心系地税"书画展（二等奖、福州画院）；

2004年龙岩市美术作品精品展（龙岩）；

2004年福建省美术作品展（福州）；

2005年龙岩市社区文化艺术展（龙岩）；

2007年福州台江美协作品展（福州）。

发表报刊与书本

在《美术大观》、《美术向导》、《青春潮》、《生活创造》、《闽西日报》、《海峡都市报》、《中国美术报》等报刊发表作品三十余幅；入选《中国当代绘画艺术》、《当代艺术家名典》、《中国高等学校在校学生美术作品年鉴》、《锁定美院》、《高考的艺术》等。多幅素描、油画、水彩、水粉、装饰作品被福建师大美术学院及国内外艺术机构收藏。著有《陈则通经典范画》、《则通美术培训部教学范画》、《则通画室教你画素描》、《则通画室教你画色彩》等。

陈仙丽

福州则通美术培训部主任；龙岩则通艺术学校校长；龙岩市美术家协会会员；福建省教育摄影协会会员；福建省校外教育美术专委会会员。

1998年毕业于龙岩师范学校；

2003年于福建师大美术教育与艺术设计专业本科毕业；

2005-2007年师从多位中央美院、清华美院著名画家；

2000-2008年多次参加全国及省、市画展，并获一、二等奖，所撰写的教案、论文获省市一等奖，多幅作品发表于国内专业刊物；

2003年全国教师作品展（中国美术馆）；

2004年龙岩美术精品展（龙岩艺术馆）；

2004年福建省美术作品展（福州）；

2005年福建省社区文化艺术展（福州）。

01–06/向国内外知名专家、教授、学者学习与交流当代艺术教育。
07–10/师从中央美院、清华美院、中国美院等多位名家，深入学习与研究高考艺术的基础教学。
11–15/与国内同行相互学习与交流。

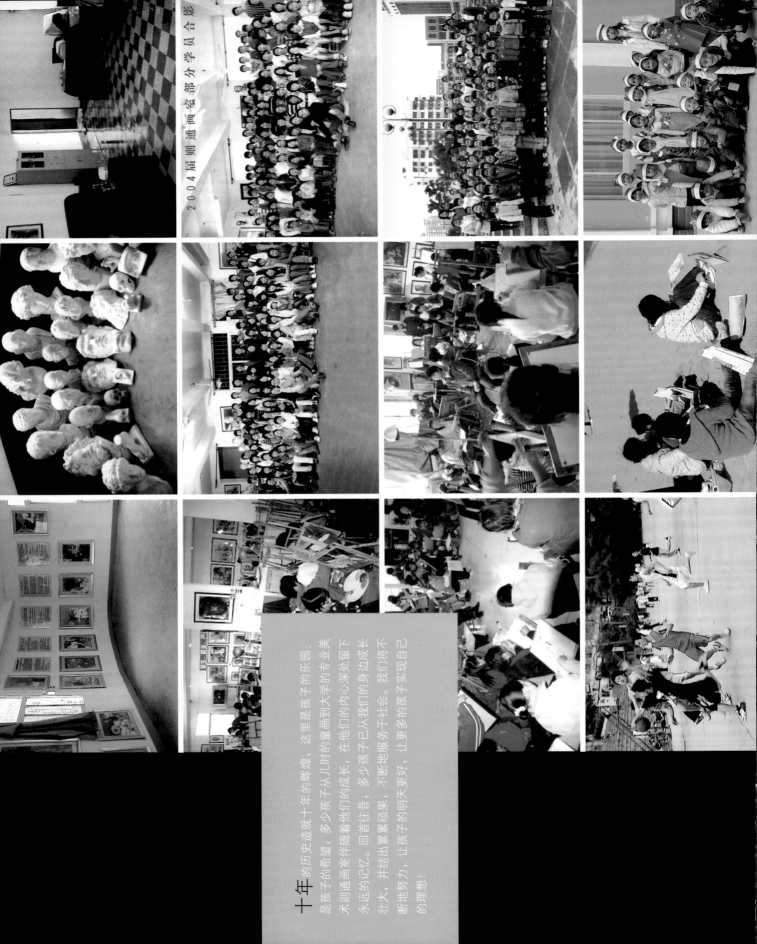

2004届则通画室部分学员合影

十年的历史造就十年的辉煌，这里是孩子的乐园，这里是孩子的希望，多少孩子从儿时的童画型大学的专业美术则通画室伴随着他们的成长，在他们的内心深处留下永远的记忆。回首往昔，多少孩子已从我们的身边成长壮大，并结出累累硕果，不断地服务于社会。我们将不断地努力，让孩子的明天更好，让更多的孩子实现自己的理想！

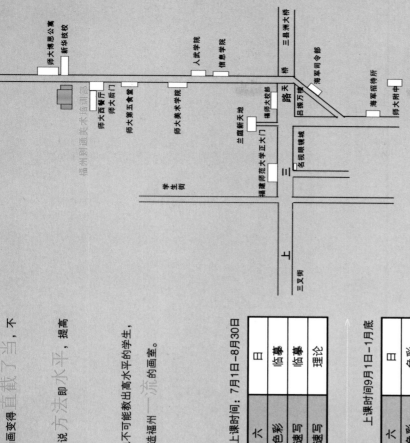

我们在教学上采用央美的先进教学理念，注重学生的全面发展，讲求真才实学，不做表面功夫，强调扎实的基本功，深化对基本规律的认识，用"雕塑"的理念，"超级结构"的结构分析法，并用"形象观察"带动画面的发展，使画面变得直截了当，不走弯路，最终达到形、体、明暗、空间、结构、形象特征等兼备的目标，造就素描中的上品。

有什么样的表现方法就会有什么样的表现效果，水平的捷径就是技达到好的方法。

教师水平的高度，直接影响学生作画质量的优劣，教师不可能把自己不会的东西教给别人，因此水平低劣的教师也不可能教出高水平的学生，正确地理解与使用是素描进步的重要途径和标志，可以说方法即水平，提高

我们的教师团队不断挑战自己，不断创造新的高度，引领一届又一届高水平的学生走向重点艺术院校，我们为您打造福州一流的画室。

福州则通美术培训部

培训部分暑期、冬季班招生。　报名时间：6月25日起，携带一寸免冠相片。

上课时间：7月1日-8月30日

课程安排	一	二	三	四	五	六	日
08:30-11:30	示范	示范	素描	色彩	色彩	色彩	临摹
14:30-17:30	素描	素描	素描	色彩	色彩	速写	临摹
19:30-21:30	多媒体	幻灯	临摹	临摹	临摹	速写	理论

报名时间：8月25日起，携带一寸免冠相片。

上课时间：9月1日-1月底

课程安排	一	二	三	四	五	六	日
08:30-11:30	休息	示范	素描	素描	临摹	色彩	色彩
14:30-17:30	休息	临摹	素描	素描	色彩	色彩	色彩
19:30-21:30	多媒体	理论幻灯	临摹	速写	速写	速写	文化

指导考试时间：2月1日-3月15日（边学边考）

详情请登入：www.chenzetong.com
电话：13067234785 13062226693
地址：福建师范大学正大门则通美术培训部
公交车师大正大门博靠点：大公共：20、4、4支、702、726、813、815；小公共：925支、943、947、978、946

龙岩则通艺术学校

本校常年开设中高考美术、各种儿童美术、书法、写作、英语、奥数、围棋、象棋等培训（高考美术班课程设置同上）

地址：龙岩市工人文化宫则通艺术学校（龙岩图书馆旁）
电话：0597-2163287 13062226693 13328487162（办公）

福州则通美术培训部与龙岩则通艺术学校
部分考上省内外艺术院校名单

中国美术学院：刘剑华（1998年色彩90分以上，全国第13名）、陈初洪（2002年色彩90分以上）、何晓钦（宁德）、黄国文、龚小玉、黄汉三、黄艳东（色彩、素描达90分以上，全国第五名）、吴祖璇、林文文、郑媛丽、张静山、王小刚、廖维、吴役生（统考265分）、黄国东、黄身海（统考254）、张结好、林美娇、刘群艺（省统考268分）

天津美术学院：张洁玲(2005年色彩93.7分、速写95.2分，全国第12名，速写全国第一名)、梁莉娟、陈广桦、涂志健、周小杨、洪群艺（1999年色彩、素描均95分，全国第5名）、周曼芳、谢文斐、吴冰国、何强水、钟祥云（统考268分）、朱丽婷、黄美娇、温小梅、吴小芳、陈垒、陈梅芳

四川美术学院：婉茹、郑锦荣、郑禄芳（第19名）、陈群辉（第8名、省统考262分）、饶小辉、温龙生、吴翔云、林雨玲

清华大学美院：刘娟娟、陈建国、林温恒、罗愈华

中央美术学院：吴国文、侯达文、龚忠盛、林翘玲、陈连生、林洁洁

北京服装学院：李娜、王细珍、张清云（第8名）、杨易、王栋、刘艺丽、孙大龙、周如奇、张凡、陈为泽、唐力、刘高翔

北京传媒大学：张媛霞、周昆、吴建树、林墨扬、童泉纤、孙小光、王细飞

北京电影学院：李充充、张东风、吕广钲

西安美术学院：张心动、肖新杰（统考259分）、汪仁达、李小燕（全国第三名）、杜亮（第5名）、王中华、黄甘水

湖北美术学院：郑国东、邱丽丽（第15名，素描95分）、童梅花、林稳健

广州美术学院：李小刚（第31名色彩90分）、杨百树、陈成功

南京艺术学院：林美娇、吴忠国、刘永泰（2005年全国前40名）、林长宁、郭霞、吴月花、龚忠盛（统考267分）

华东师范大学：邓万庚、杨阳、陈欧、刘羽宏、钱秉文、陈磊、梁莉娟、黄亚伟、李娜、张爱莉、谢飞鹏（2001年全国第三名）、邱华恩（2000年全国第六名）、陈艺华、李海平

中南大学：钱英华、陈森祥（全省第五）、罗惊（统考262分）、罗海涛、吴永平

四川大学：严文洁、王新、陈易华

云南大学：于东、黄东旺、王德生、郑建煌、王闽华

江西景德镇陶瓷学院：连小妹、游丽萍、何强水、李虹美、严本琦、陈文炯、黄小曲、魏俊

西安文理学院：苏妍（第13名）

北京工商大学：王信、陈广桦

上海戏剧学院：赵宏建、陈胜理、廖坤明（全国第四名）

中南林学院：郑柳杨（第一名）、罗梅花（第二十九名）、陈妹、强新宇

天津财经大学：魏俊（49名）

大连医科大学：陈秋水、吴海音、梁丽娜（福建省第一名）

河南商丘师院：江丽平、廖晓斌

西南交通大学：温香连、黄雪玲（福建第一、全国第四）、汪海涛、林晓静、杜超、林尚钦

江南大学：徐剑、姜小晴、郭思佳

天津工业大学：张冰火、林尚钦、林清伟（2005年全国第一名，各科均90分以上）

重庆工商：张冰火、温道碧

南京林业大学：梁丽娜、张冰火、何晓钦（莆田）、毛巧燕

上海同济大学：张爱莉

四川师范大学：林尚钦(全省第六名)

江西师范大学：洪明勇

四川绵阳学院：黄其汀、古文、罗海峰、肖丹（第8名）、黄昌茂、肖斌杰（第12名）

江西上饶师范学院：陈毅超（第五名）、陈雪华

桂林工学院：邱燕铭、何晨虹

武汉工程大学：严双琴、苏妍（全国53名）

湖南工业大学：饶富源、陈雍

浙江工商大学：饶富源、廖晓斌、许林英

绍兴文理大学：张建昌（第三名）

中原工学院：郭晓琳

重庆大学：张洁玲、叶东煜（全国第三）、林尚钦、饶富源、魏俊

安徽建筑学院：施信名、温道碧（平均90分）

福建师范大学：朱丽婷（2004年统考258分，色彩90多分第17名）、谢月云、陈吉橡（统考248分，速写达90分以上）、陈凤琴（统考241分）、陈萌（统考257分）、林梅芳、温香连、林晓静（提前批第30名）、施金晓、王宝擀、陈文敏、陈清露、黄艳艳、郑俊寒（2002年师大提前批272分，全国第一）、卢小珊、谢发岩、黄炳金、江镜佳、杨亚君、李玉佟、童秋林、华琴花、阮源中、黄仕强、卢建灿、高秋秋、陈芳、吴童鑫

福州大学：马雄飞、熊健涛、邱华恩（2003年举办个人画展）、陈超、黄宇虹、胡冬生、陈铭疆、李金祥、严本琦（统考252分）、林长宁（统考248分）、张冰火（统考248分）、林钻、珊珊、林磊、林清伟、晓保、黄达升、玉珍、罗水春、强新文

厦门大学：陈兴潮（2004年全国第5名、省统考255分）、杨建、涂志健、郑禄芳（2004年统考246分）、郑俊和、李伟伟、赖建松、吴伟芳（全国第7名）、胡晓伟、邓丹丹、肖志艺、张雪婷、黄昭霞、许剑华

华侨大学：张洁玲（建筑专业第一）、聂清华（速写统考达90分以上）、郭小红、林绍强、林新超、邓嫁钦、黄莉莉、林凤标、刘锡方、颜毅、卢景杰、郑富源（泉州、省统考256分）、永豪、庄惠其、庄培勇、庄栋宏、唐阿弟、陈玉尚、刘泽城

福建农林大学：邓伟彬、马科、李敏菁、陈琼、许亚玲、董国南、陈琼、五香、吴治开、林绍炎、张荣满、张卓琼、李世民、苏国钦、林尚钦、黄筱敏、小白、丕杉、林锦辉、刘铨、吴筱靖、张佳愉

集美大学：卢欢、卢辉响、吴明霞

福建工程学院：钟建华、高兰、许一贤

厦门理工学院：张云燕

西安工程学院：钟春燕（总校）、陈雪珍、陈燕敏、陈曦林、陈吉煌、李冬娘、陈红英、赵顽、赵燕珊、张文平、林国华、王菲、饶秀洪、陈宽伟、郑文录、罗梅花、曾明燕、黄钟生、陈占填、张宏、杨钊、黄晓晨、吴昭弟、叶一平、马系文

闽江学院：阚灿福、林宇羚、钟建华、李添金、李颜颜、黄忠、黄新贵、吴斌、韩笑、罗梅花、东尚、余秀锋

南平师专：吴淑春、许碧茵、苏丹丹、吴鸿清、肖淑华

泉州师院：廖志钢、许荣彪、周永、唐丽萍、钟尧文、胡晓伟、杨尚敏、吴冠宏、官莲娟、魏佳佩

莆田学院：黄超、何晓琼、瞳永暎、王炎凤

中等艺术院校：1997—1999年庄送梅、陈成兴、陈秋莉等近50名学生考入省艺校、省侨兴校、福州工艺等各中等艺术学校

附：以上只统计2008年以前，含2008年的部分已知学员的升学情况，还有大部分学员未能进行统计，2008年本部100%通过省统考，高校正在录取，正在统计之中。（时间跨度较长，难免有错误之处与大量疏漏的学员，望有错误与疏漏的学员见谅。）

基本规律 ▼

对基本问题的认识理解程度是衡量教师水平的基本尺度。素描内在质量的优劣主要体现在对基本问题认识深度的差别上。如果脱离对基本原理规律的认识与把握，作业就不具备"素描性"。基本规律的淡化是学生素描深化乏力的重要原因。

形体 ▼

大多数考生对形体的认识只停留在打轮廓上，打轮廓只是平面思维，而不是立体思维，其实形体包含形状和体积。正确的说法是：确定物象在空间的所有位置，用立体的观念去看待形体问题，容易建立立体概念。很多考生学了很久之后，画出来的物象仍然没有立体的感觉，他老是在平面上做文章，这里黑一点，那里亮一点，这里长一点，那里短一点，花了很长时间，依然是个薄片似的假面具，这种问题和一开始对形体的认识有很大关系。

材料 ▼

工具材料本身无好坏，只有对工具材料运用的熟练程度与你对素描的理解深度有差别。

表现方法 ▼

事实证明，正确地理解与使用表现方法是素描进步的重要途径和标志，学生常为方法所惑，而教员总是以一种高明的语言回应："方法无优劣，怎么画都行"。各种原理、观念的反映靠的就是方法。在实际操作中许多学员进步迟缓、审美水平的低下都是因方法不对。方法是时代的产物，方法的选择透视着个人的思想水平的高低。规律要死记硬背，方法则可多种多样，让懂规律的人看着激动就是最好的方法。可以说方法即水平。

"形象观察" ▼

考生常常陷入比例、块面、明暗、解剖等片面因素中而抑制了"看"的能力，因此也就看不见和看不像对象，我认为形象感必须贯穿在整个作画过程当中，一切因素的把握都要靠"形象"来调控。"形象感"带动观察和表现，作画就会变得直截了当，不走弯路，画准就会变得容易。人们评价画的好坏常常只评价其技术水平的高低，却常常忽略人性（人物形象与内心情感）。好的技术只可一次性使用，不可重复。

明暗 ▼

明暗素描一直是西方素描的精髓与灵魂，因此学好明暗规律在某种程度上是学好西方素描的重要保证。现今有80%以上的考生对明暗规律不理解，看黑画黑许多考生勉强上了大学，即使大学毕业了，也不一定能掌握，如果明暗问题没解决，这辈子想在西画方面有所成就几乎不可能。许多考生画了好几年都考不上，而有些考生只学一年甚至几个月就考上了，有人认为是运气，其实是学习方法的问题，方法正确学习效力自然高，明暗当然也解决得好，能达到事半功倍的结果。许多考生的素描出现的花、灰、脏、腻等，无一不与没有掌握明暗规律有关，因此学好明暗规律是考上大学的重要保证。当然明暗规律没解决得很好，想考上好的大学是难上加难。

结构 ▼

结构可分为解剖结构与几何结构，了解解剖结构可将对象画得准确、真实，而了解几何结构则可使对象立体、结实，二者同样重要。分面是快速提高体积感的重要方法。画好素描的能力表现在主动造型的精神，而这种能力的产生取决于对解剖、分面造型技巧及规律的深刻认识与理解。

画面完整 ▼

很多考生对画面完整没有正确的认识与重视，画到哪算到哪，不能形成一张画，画面效果支离破碎。这种习惯一但养成，你的进步就会变得很慢，学一年还不如人家学两个月。要想完整首先得整体作画，综合考虑各个因素，完整地画，哪怕几根线条也可以画得很完整，不完整的画即使画得很多，仍然不能形成一张画。

个性特征 ▼

不论是整体的感受还是局部的观察，都有一个共同的目的：即要善于发现客观对象身上的特征，否则画出来的人千人一面，个个都像兄弟姐妹，这是因为缺乏观察和发现客体特征的经验。如果说基础训练一定要严格，就应严在这种地方。只有严格，才能培养出我们深入地观察对象的能力，才能去发现别人发现不到的东西，从而在素描写生过程中，很敏锐地抓住对象的特征。

许多考生为了找捷径，一开始学习素描就去背五官，久而久之画谁都一样，每张画的外形和五官都大同小异，成了机械运动，毫无感觉。更可怕的是逐渐养成了局部拼凑的表现方法与观察方法，此习惯一旦养成将后患无穷，进步会变得非常缓慢，随着时间增长问题会变得越来越严重，可能一辈子都改不过来，更别说自学成才。

此方法在考生当中非常流行，究其原因有几点：一、这种不动脑筋纯粹技法训练的方法，对于大多数不爱学习而转来学画的学生来说确实是一个"捷径"，容易被接受;二、受院校大多数采用默写考试的影响，认为不必画得像，背进去就可以了，反正又没有模特。当今学画的人多而成才的少跟这有很大的关系，希望这种不正之风能得到广大师生的高度重视。

空间 ▼

空间可分为实体空间与虚实空间，我更重视实体空间，实体空间的表现能产生坚实厚重的感觉，而虚实空间的表现能产生飘逸、轻灵的轻松效果。中国人不擅长体积与空间的思维，应尽早建立空间思维模式。

十年的高考教学与研究，在不断的向大师学习、国内外实力派名家学习中，总结经验，教学趋于成熟，形成一套科学的、合理的、实用的行之有效的教学方法，让学生少走弯路、迅速在短期内提高素描造型技巧，真才实学并受益一生，在应付考试之外更重视学生长远的发展。

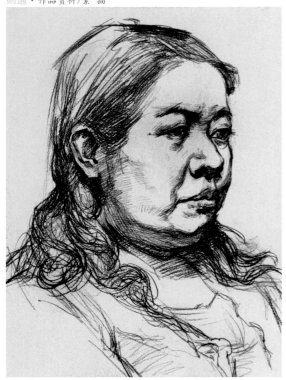

用松动的线条勾画出头颈肩的关系，正确把握透视关系，直逼对象的形象特征与基本结构关系。

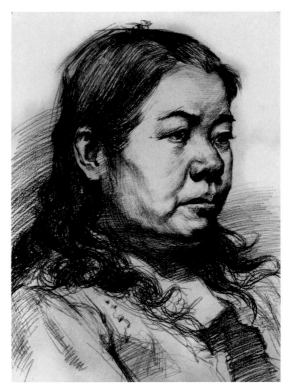

迅速建立大的体面关系与抓取对象的最主要部分（眼睛）。根据明暗色系（物体固有色、光线照射角度与距离形成的明暗秩序）建立基本的明暗关系。使画面达到较为整体与生动的效果。

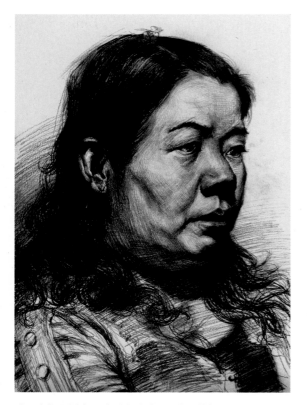

进一步加强黑白灰的对比关系，在中型体快的基础上再分出小的块面，使画面结实、立体感强，此时对五官作一定刻画，达到七八成。

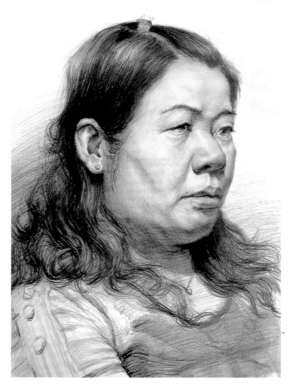

区分出头发、面部、衣领、背景的黑白灰关系，该重的地方大胆加重。对生动的细节深入刻画，制造看点。不断丰富画面的层次，使面与面之间过度自然。对不同部分的质感与虚实应严格区分，以免刻板。进一步强化对象的特征与精神状态。总之要突击对象！突击画面！突击效果！

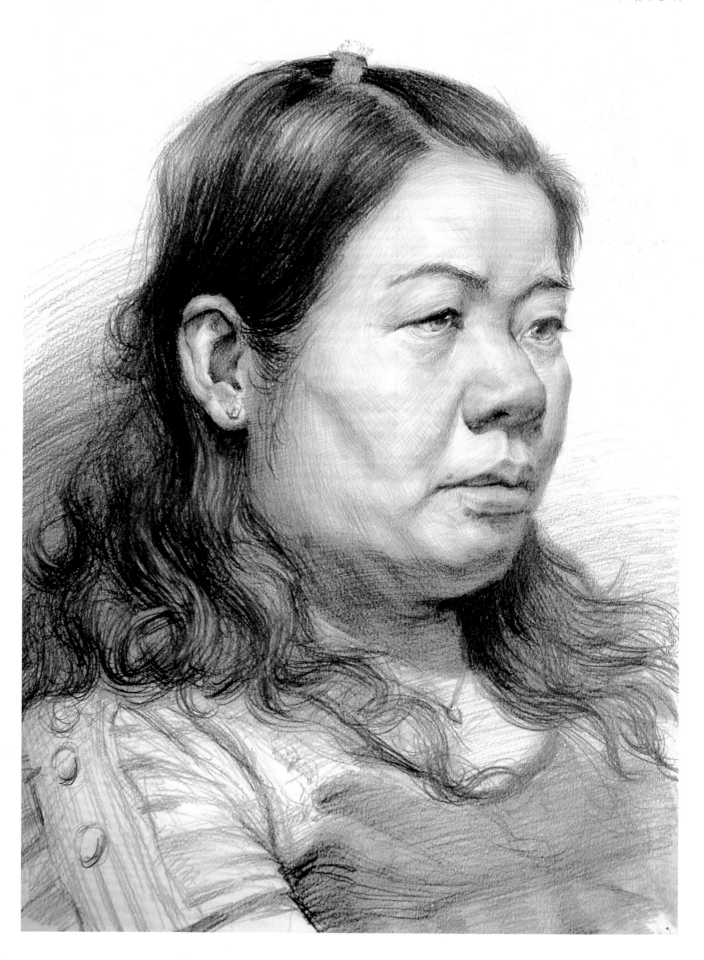

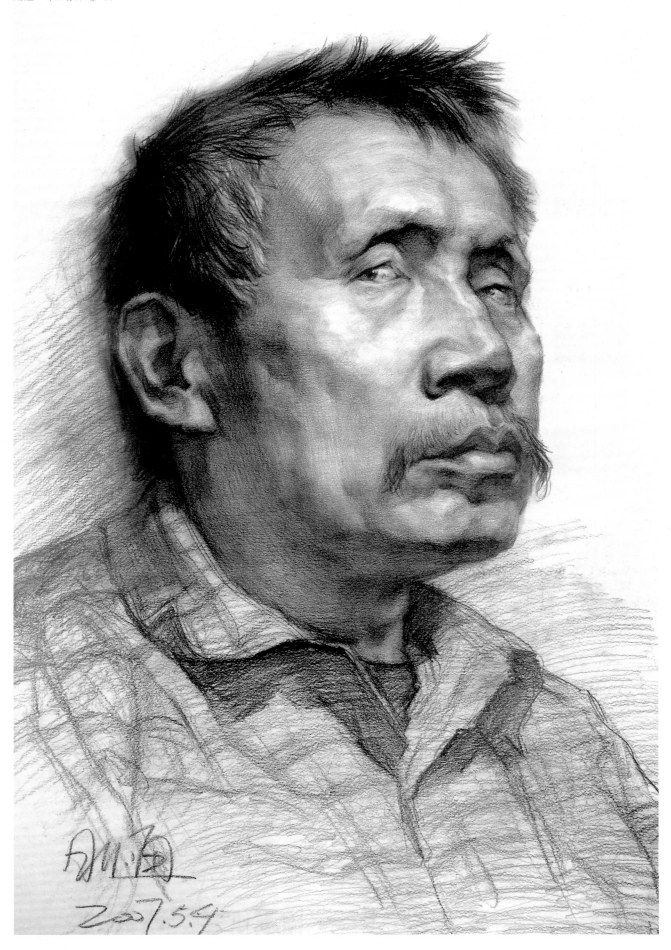

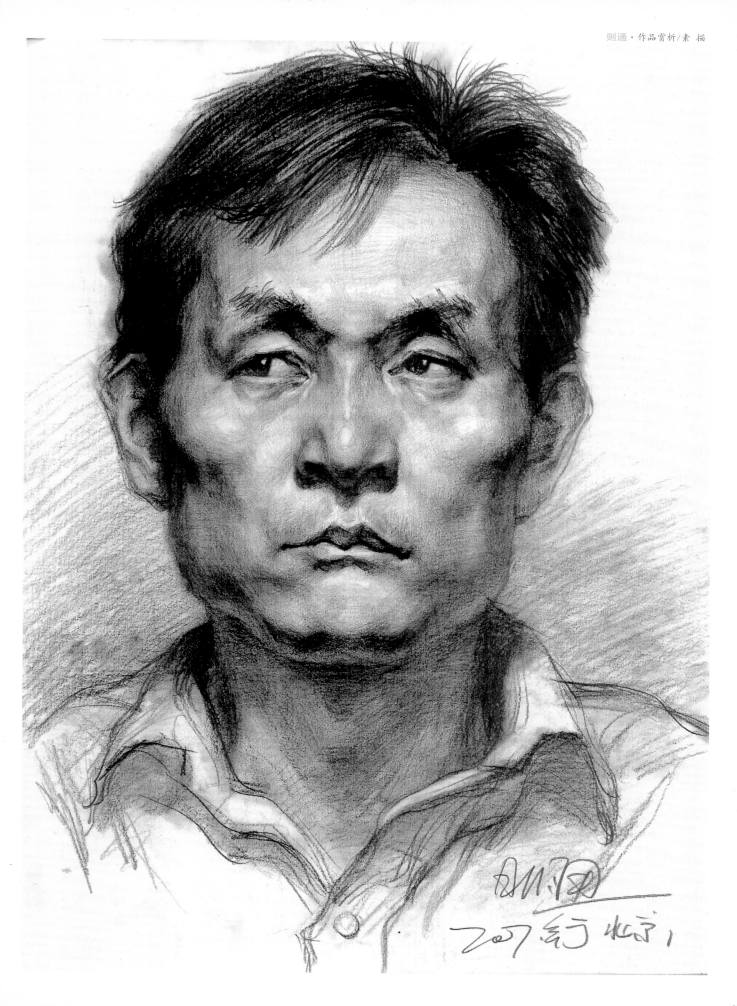

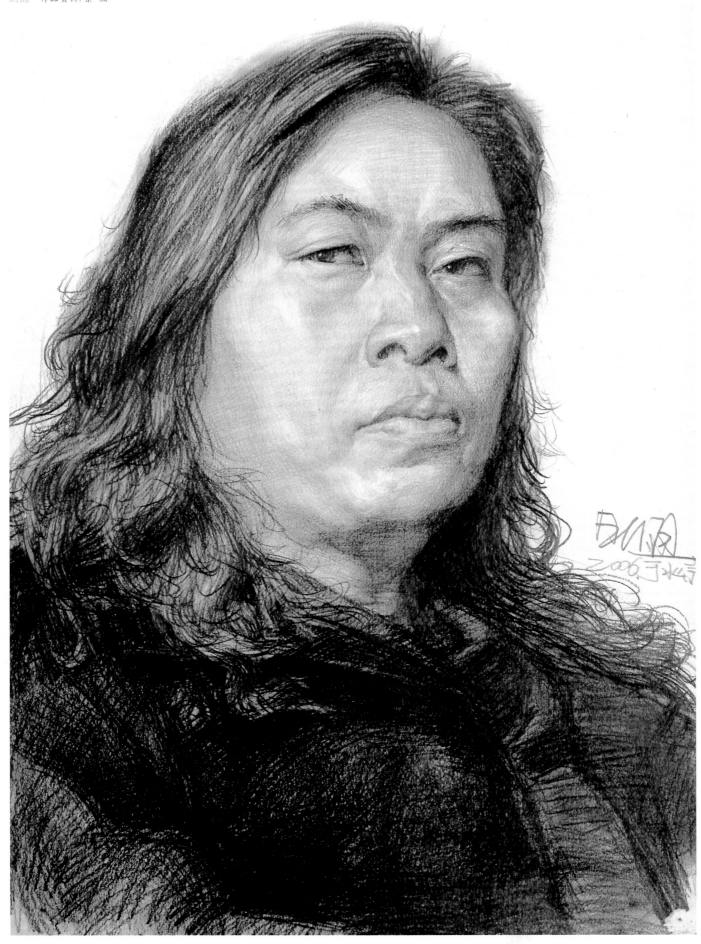

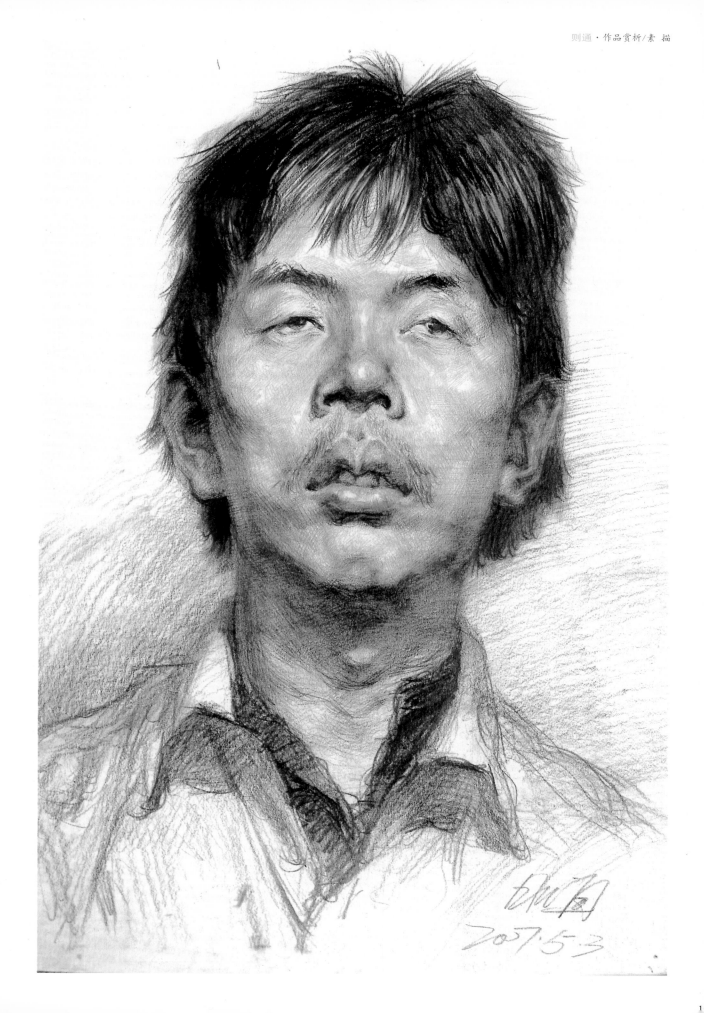

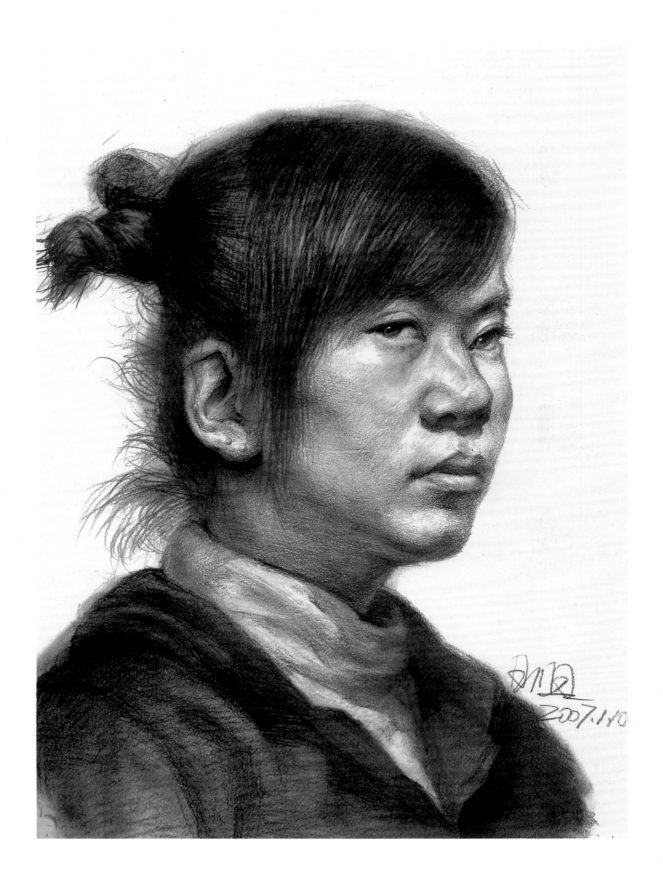

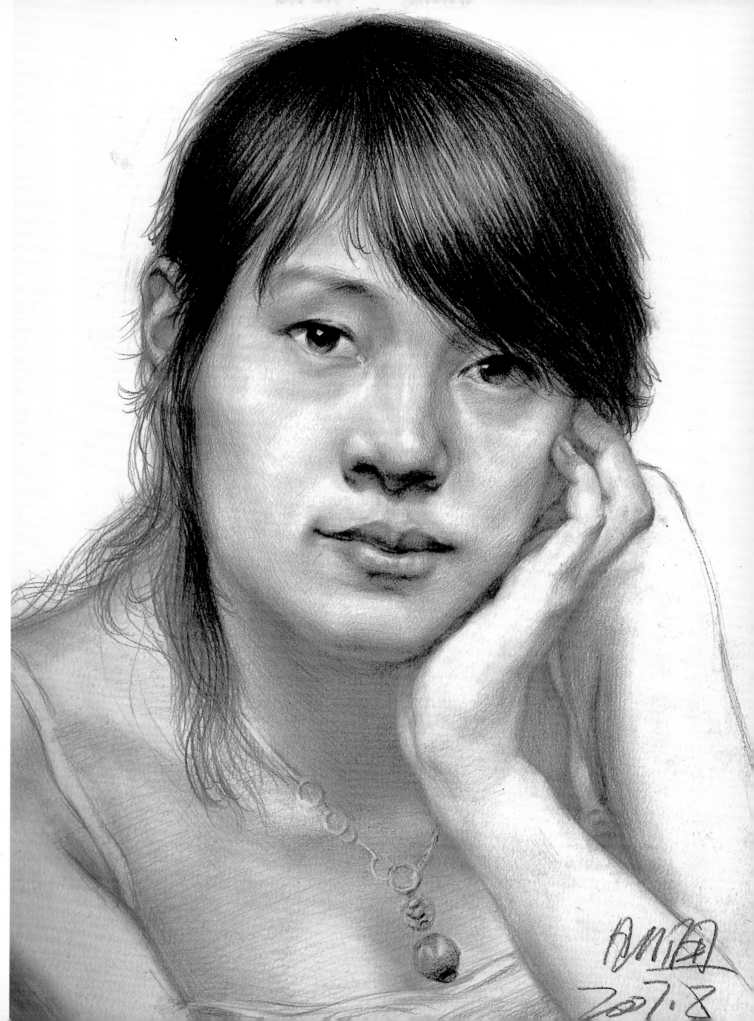

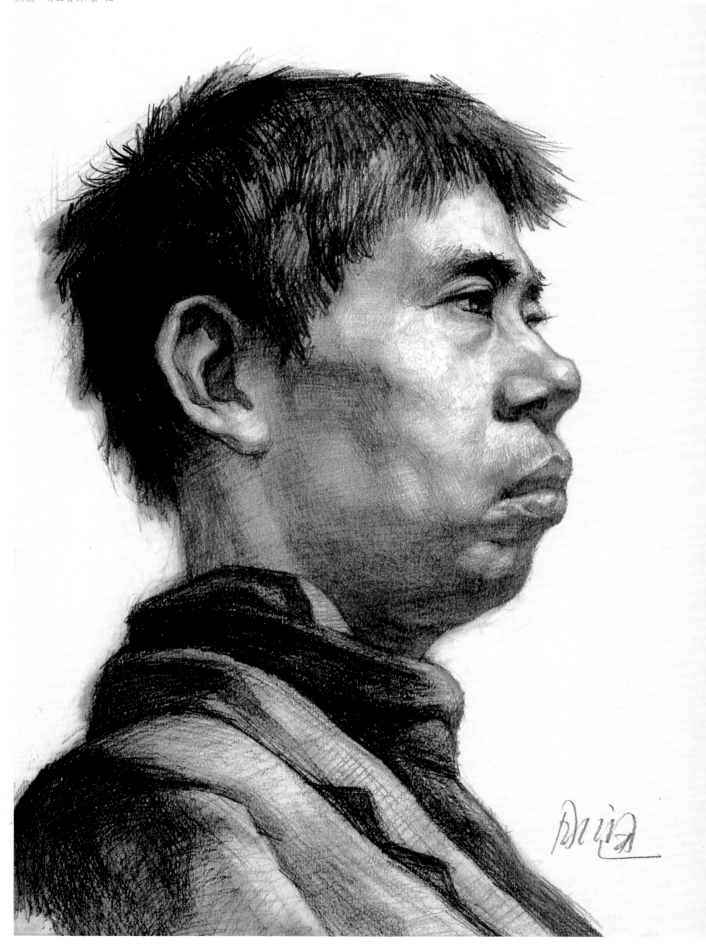

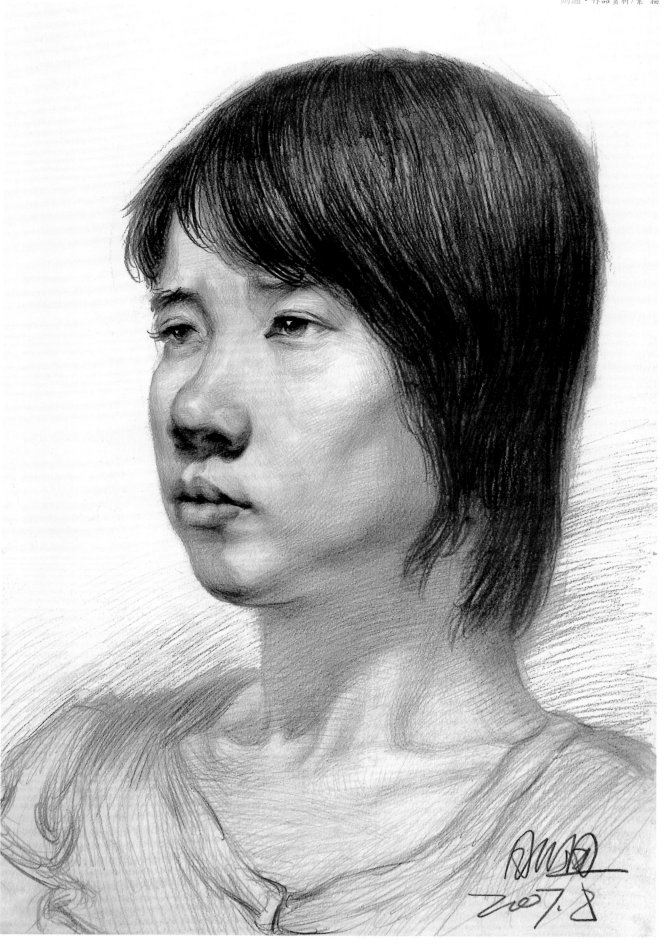

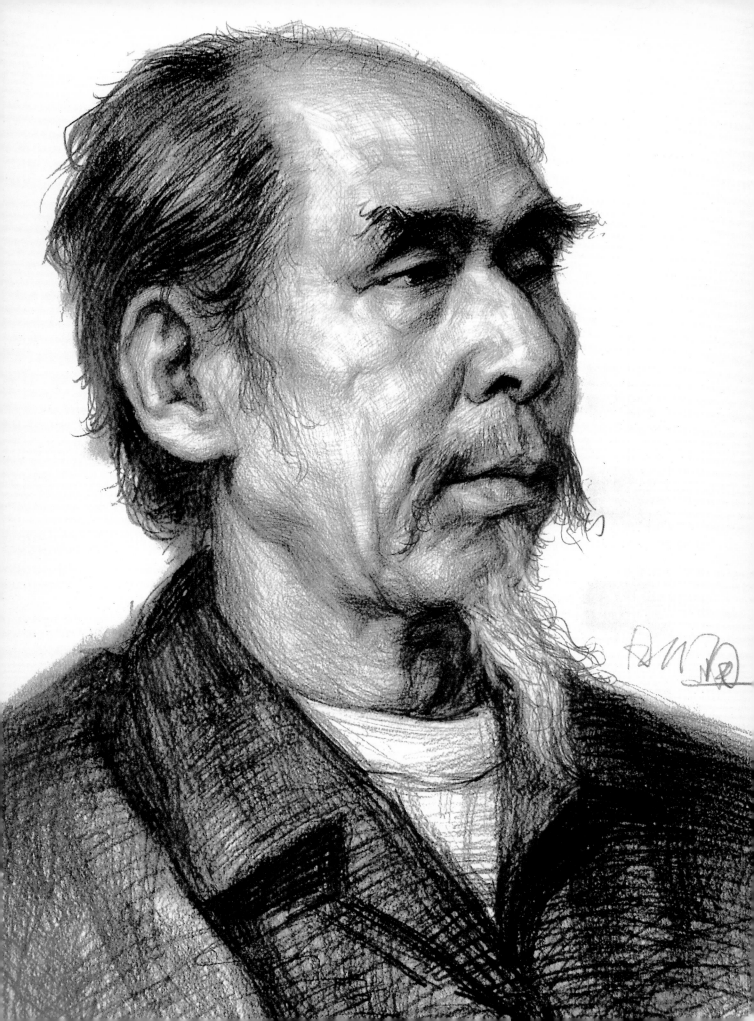

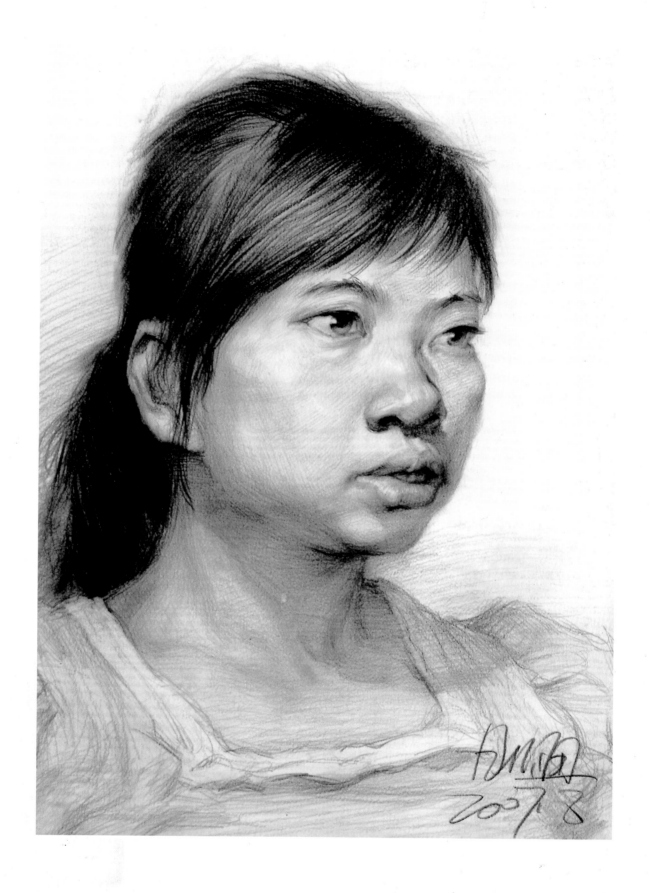

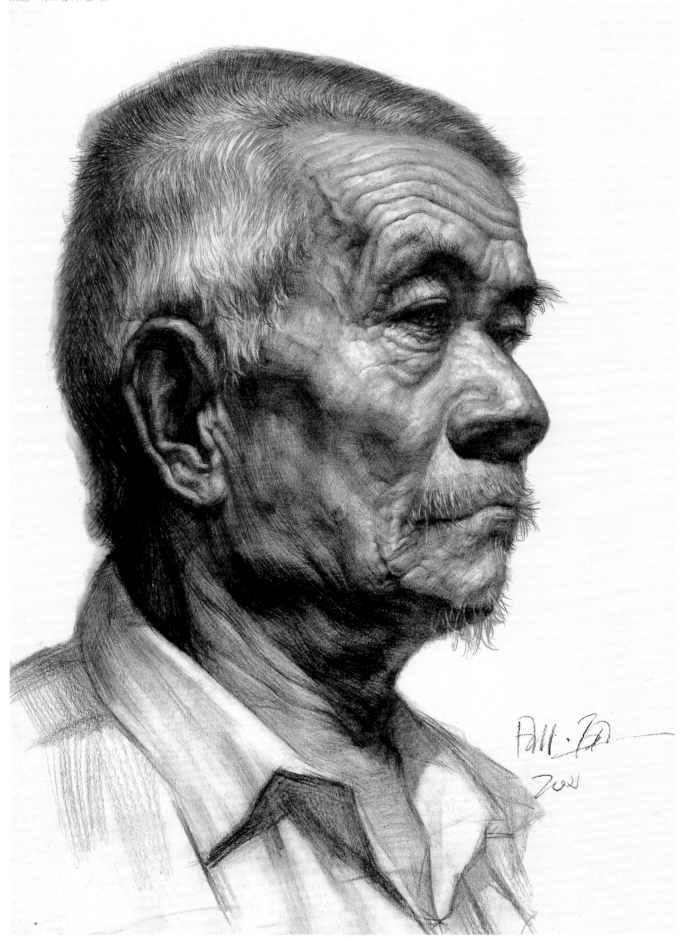

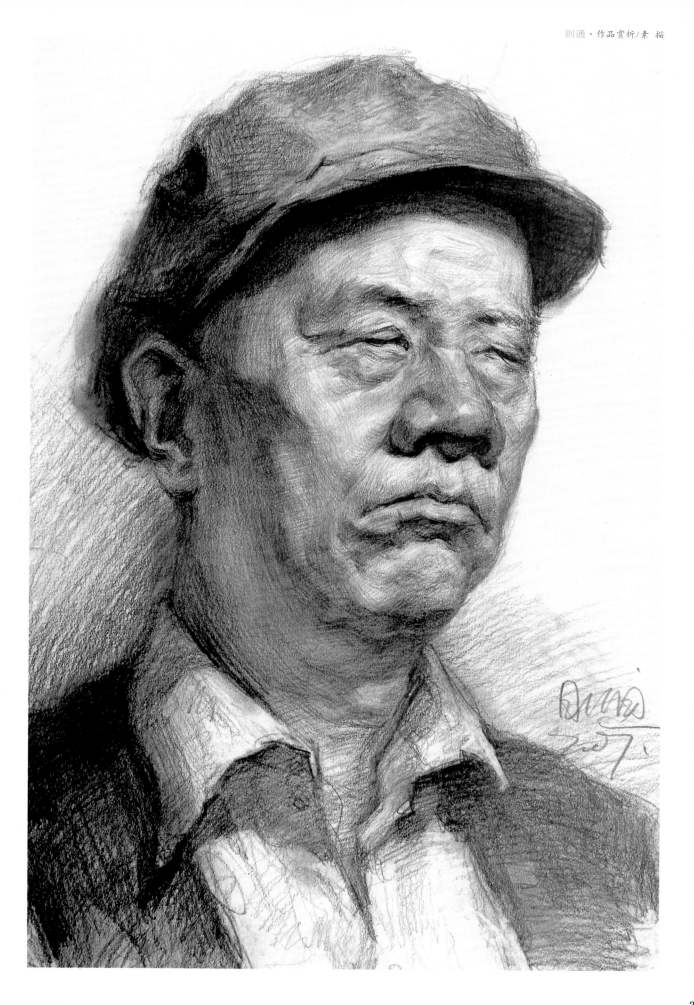

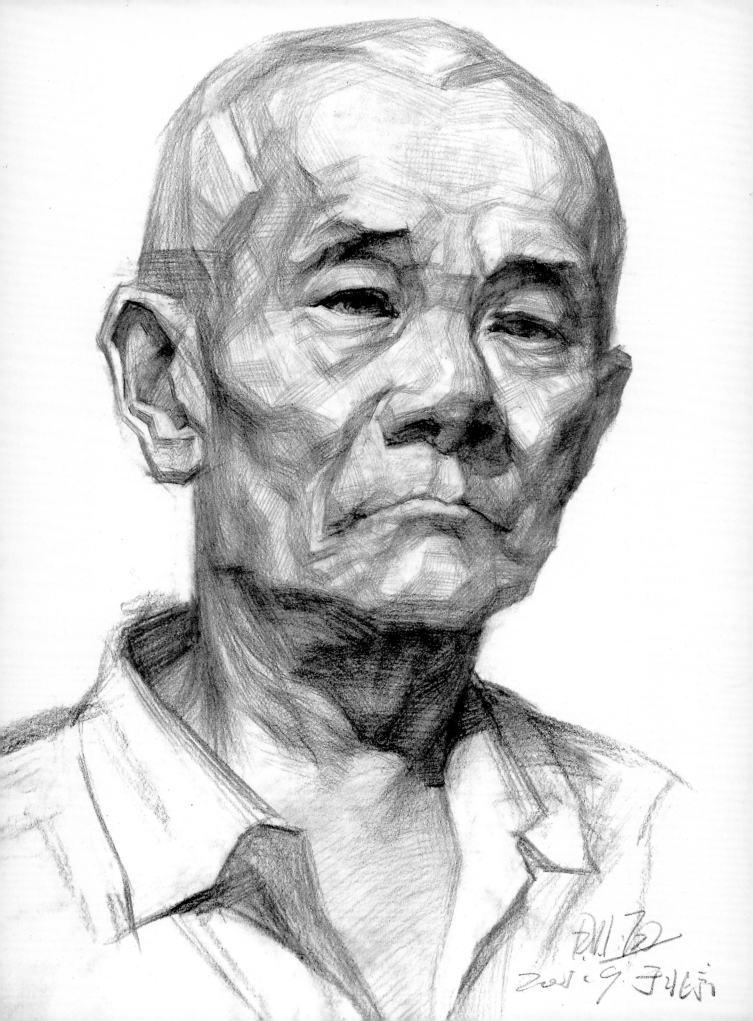

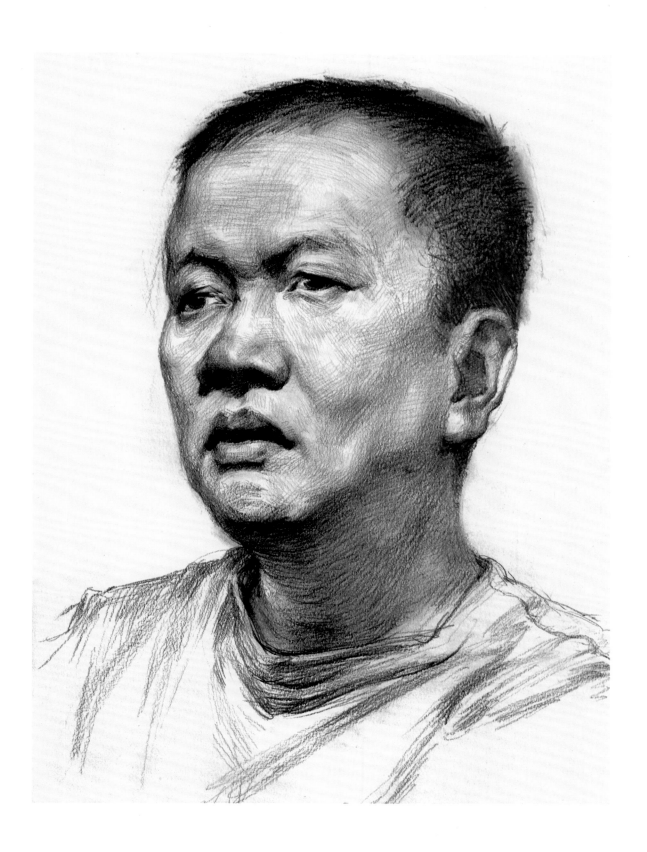

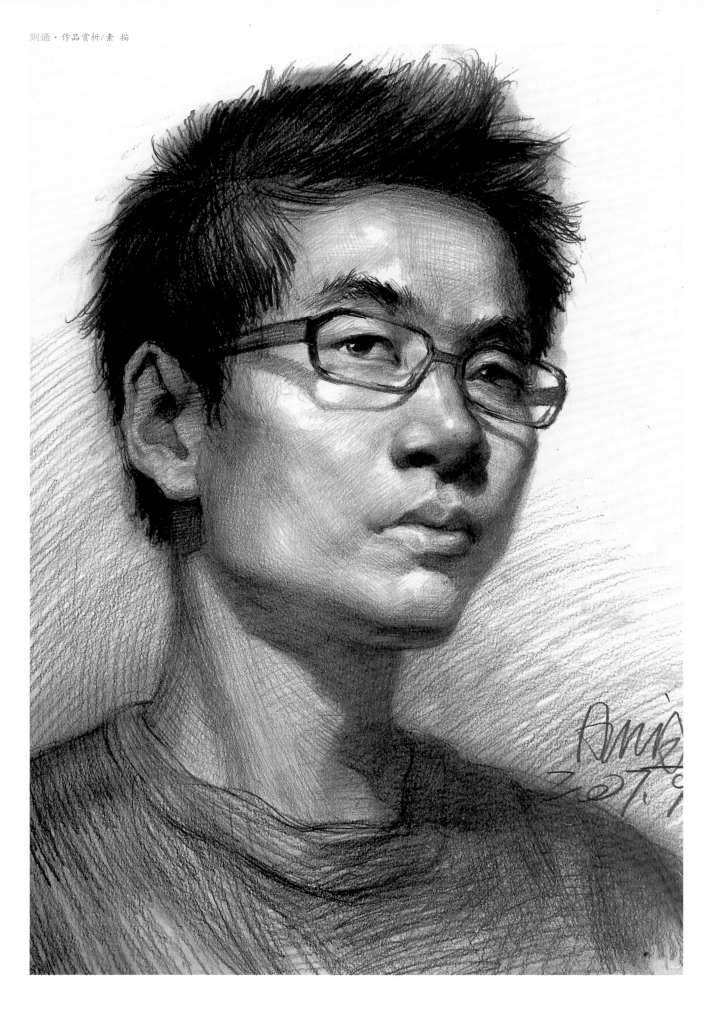

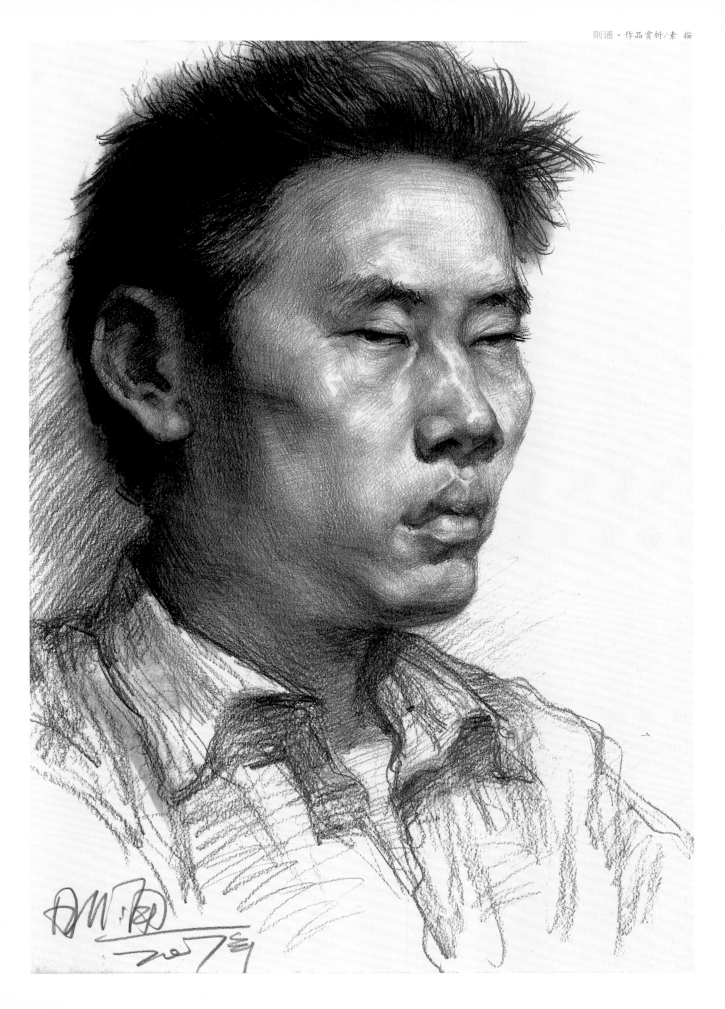

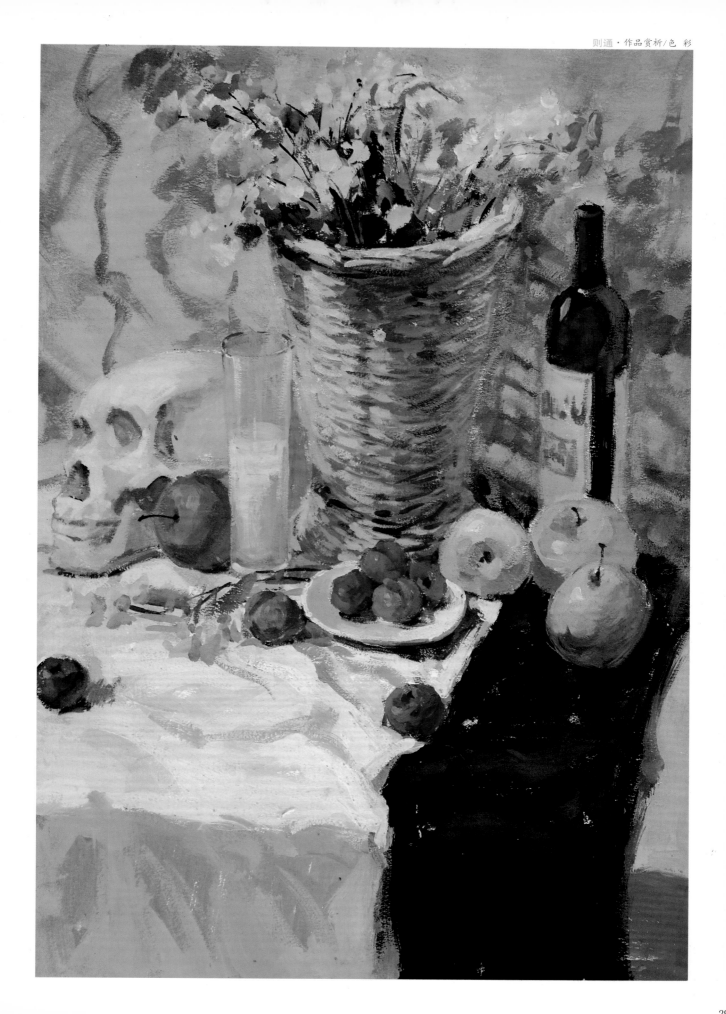

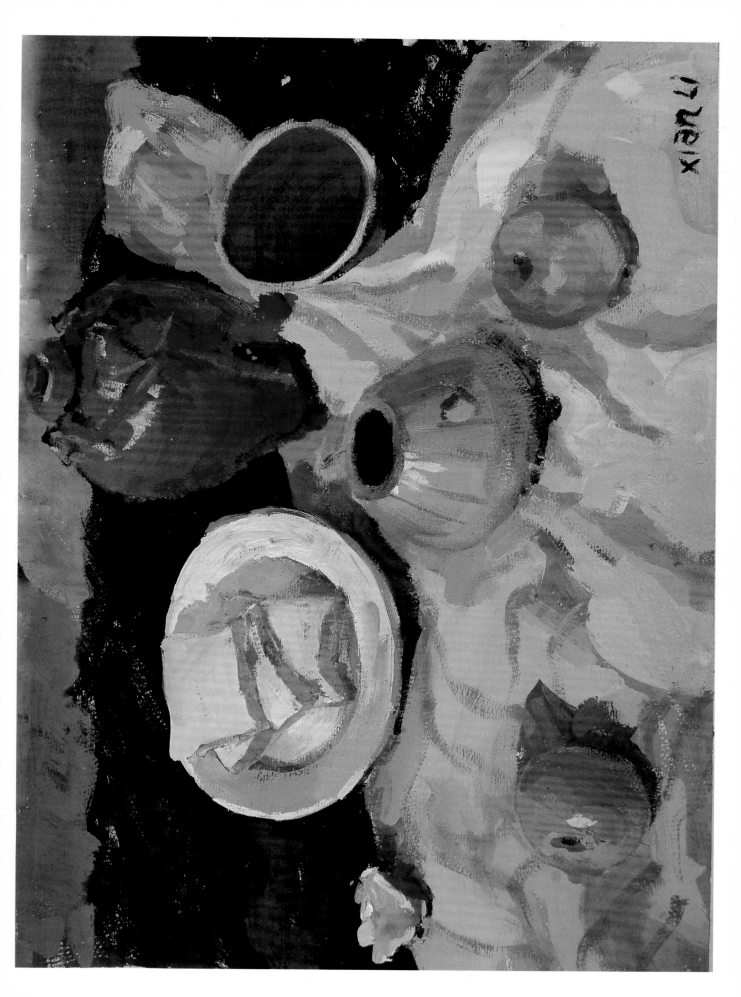

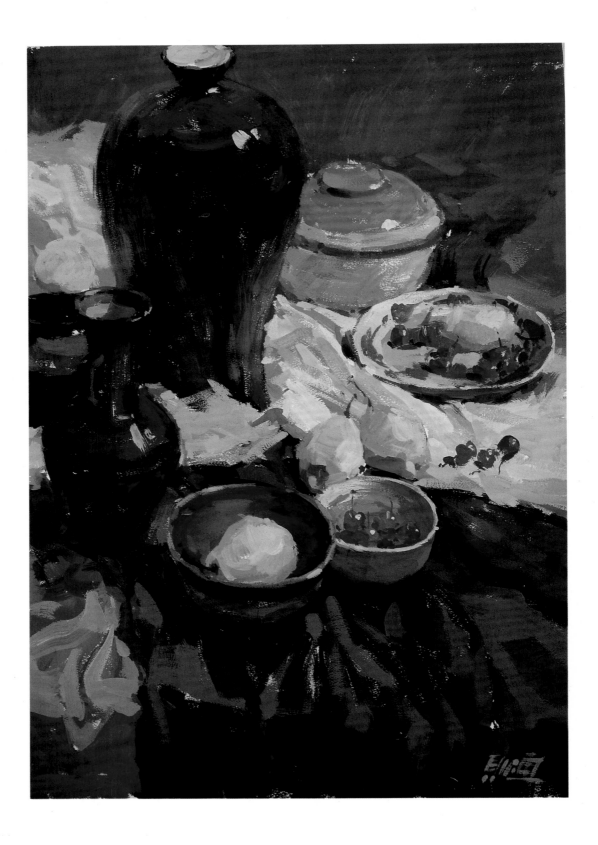

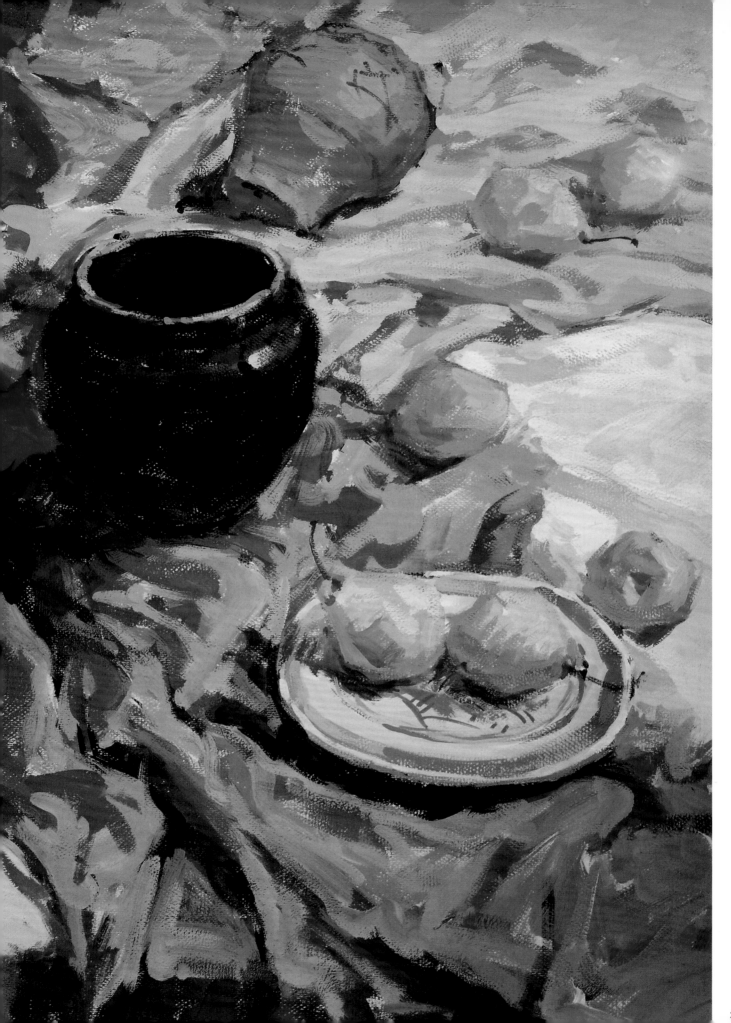

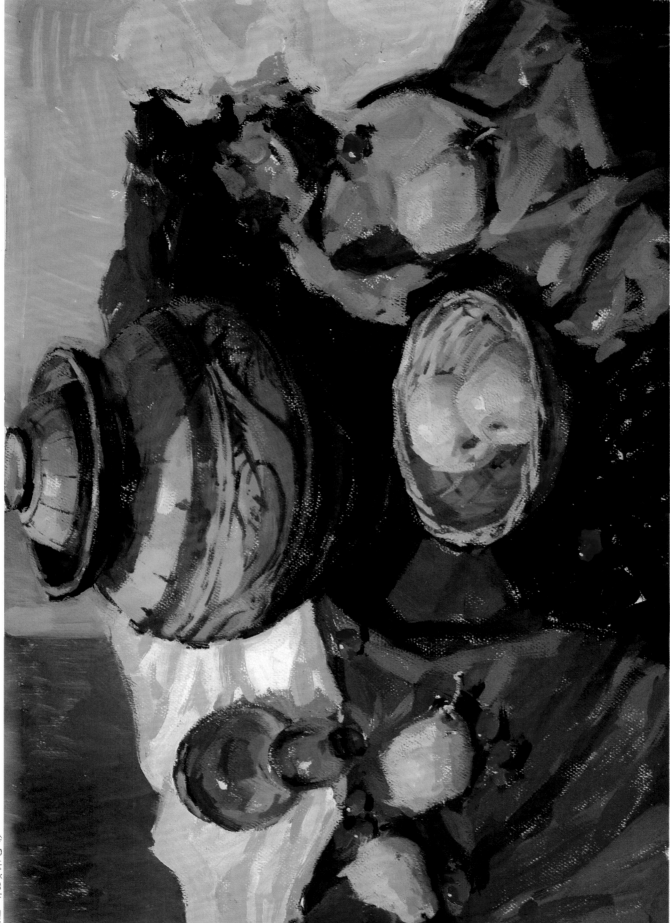

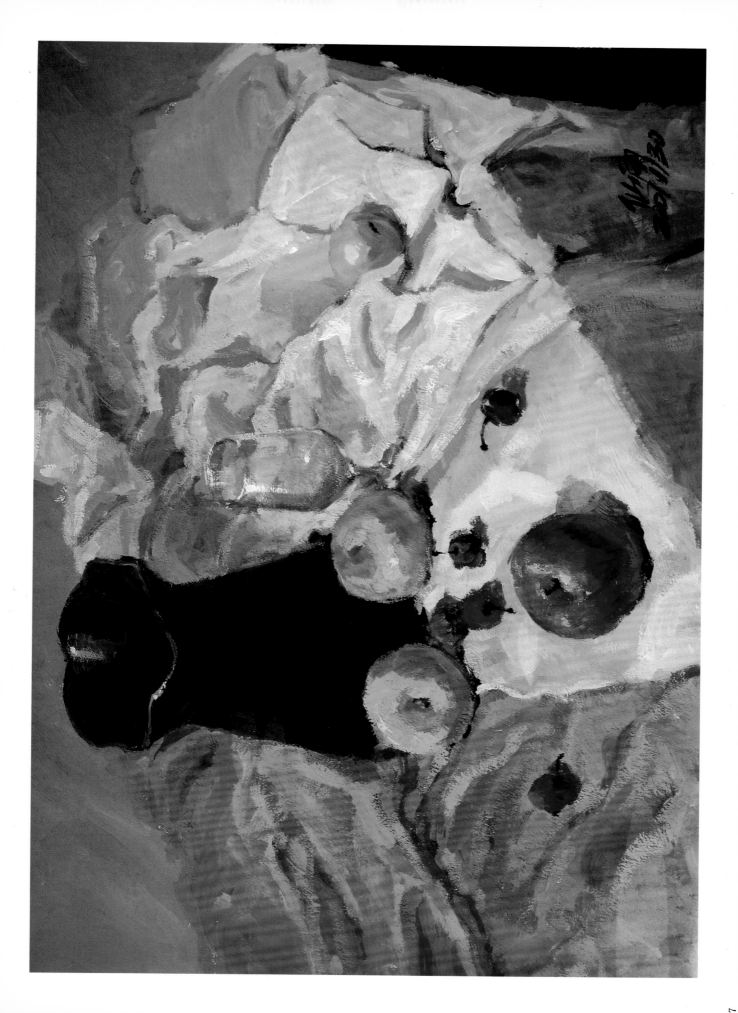

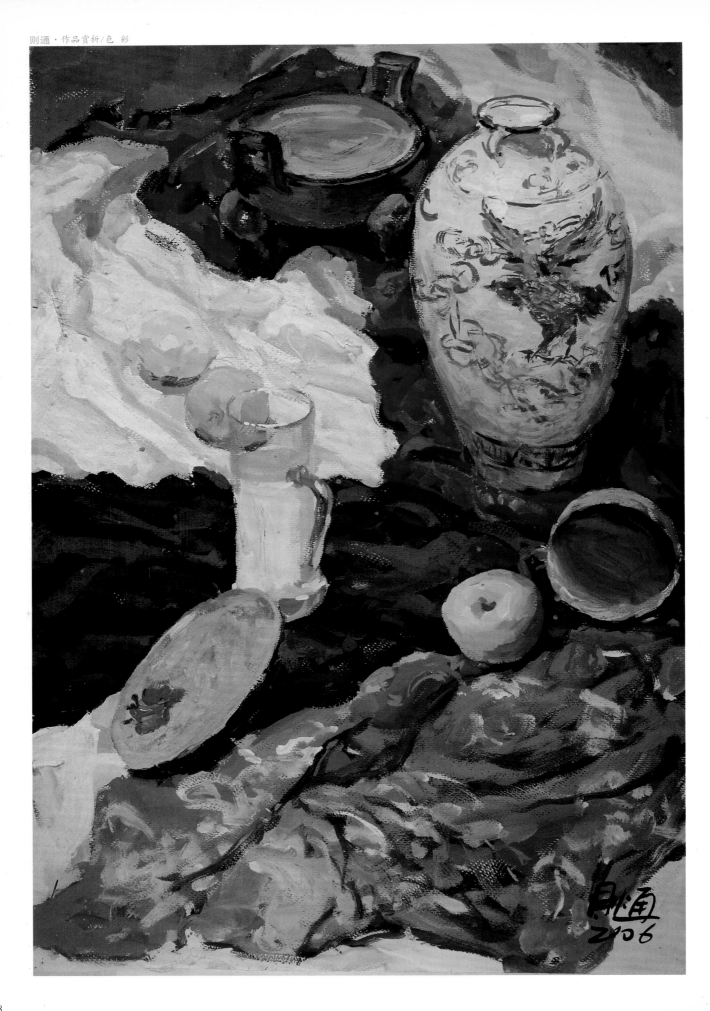

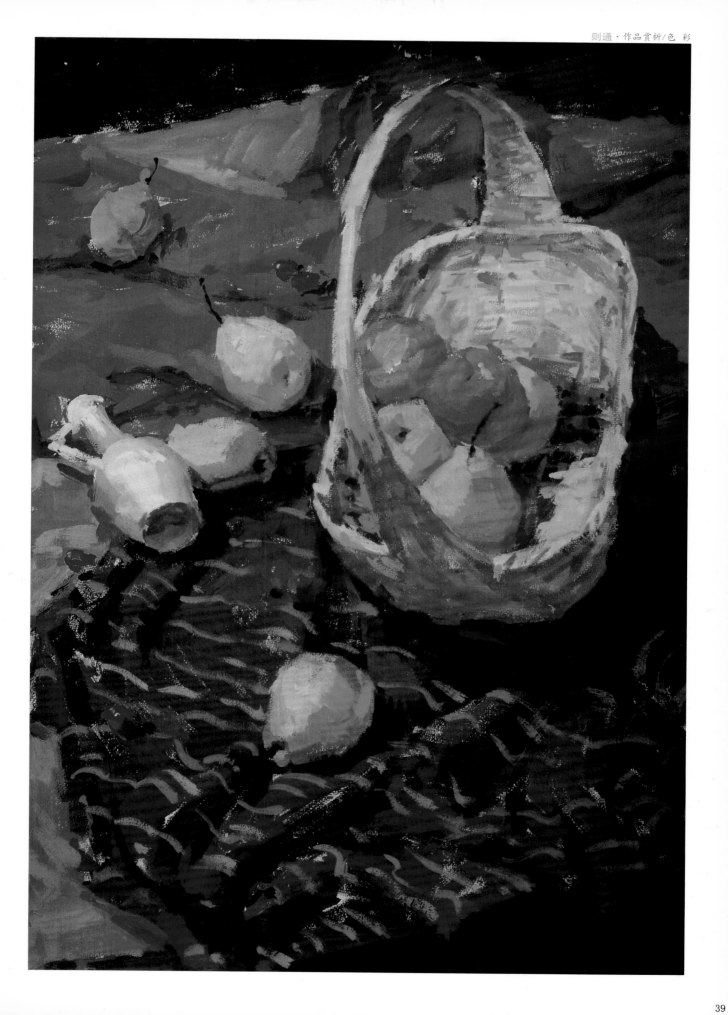

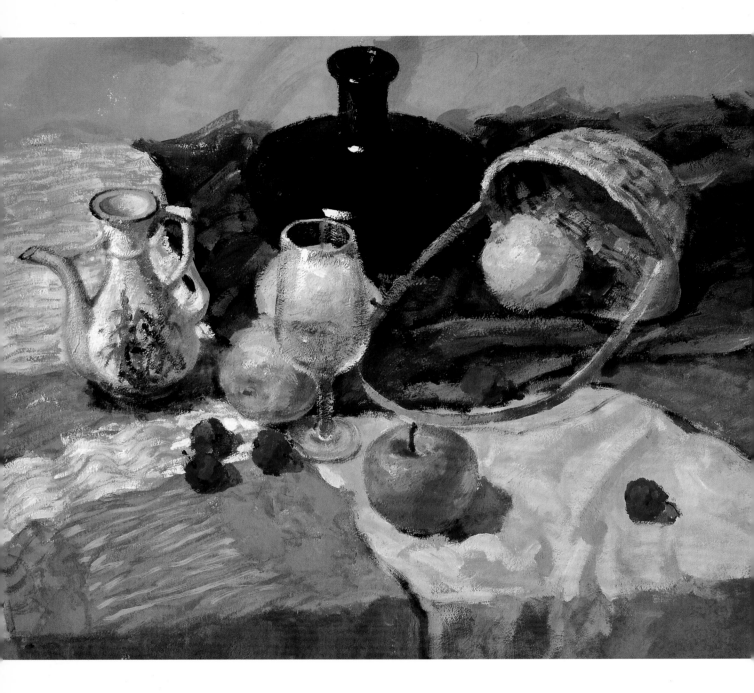

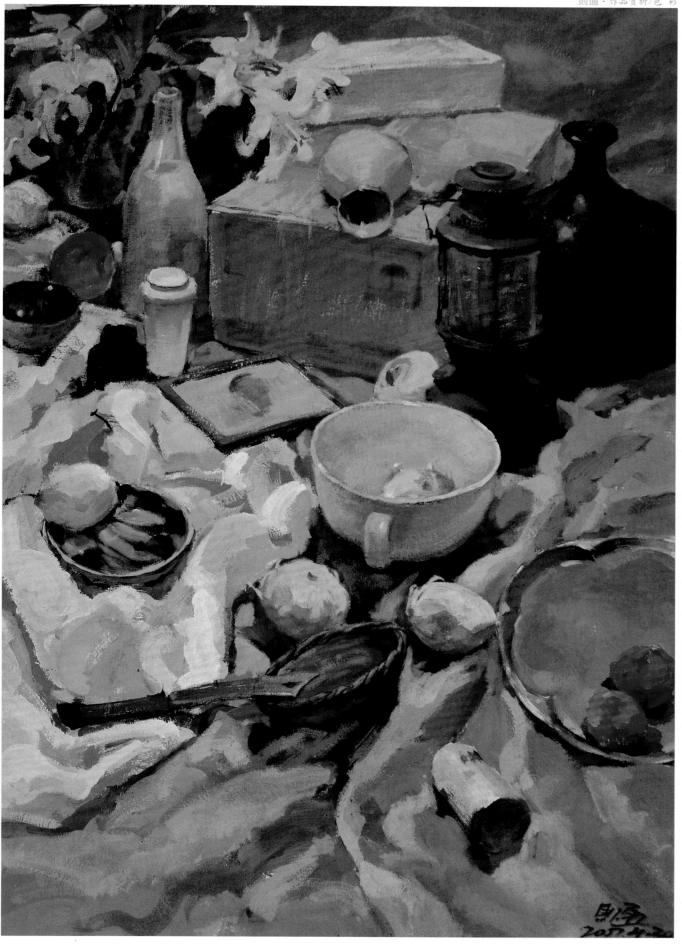

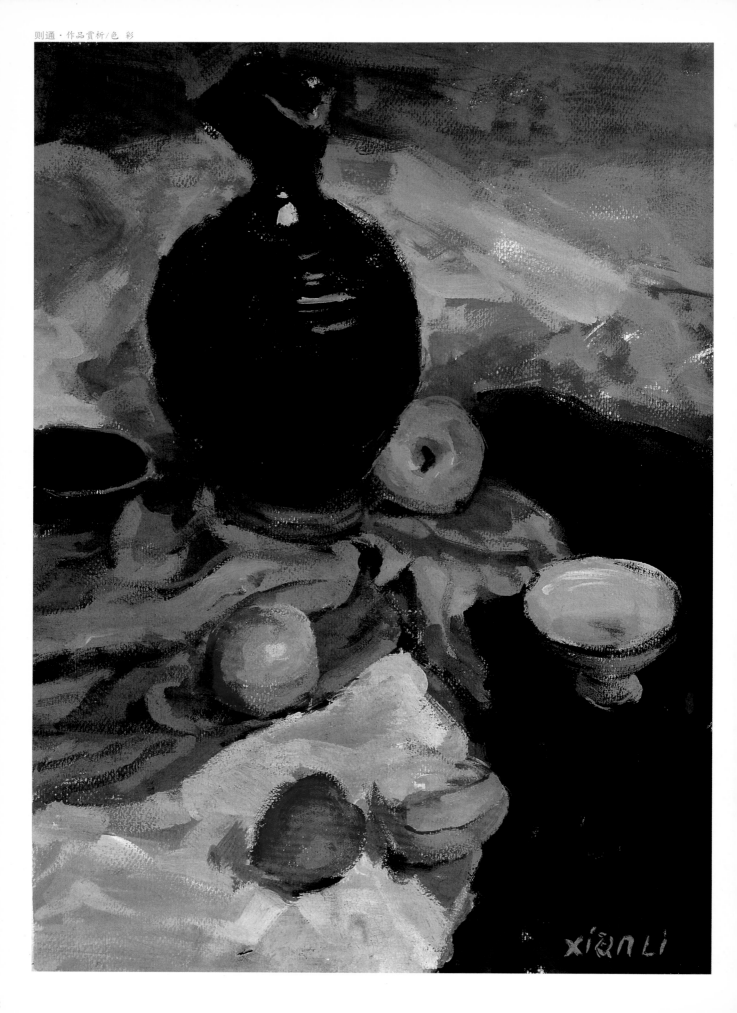

xianli

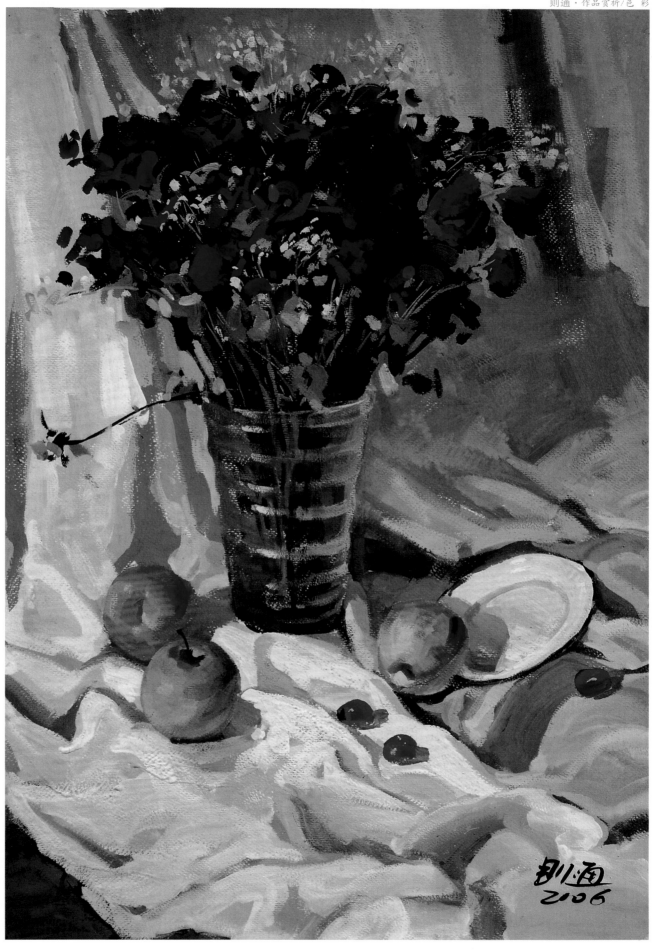

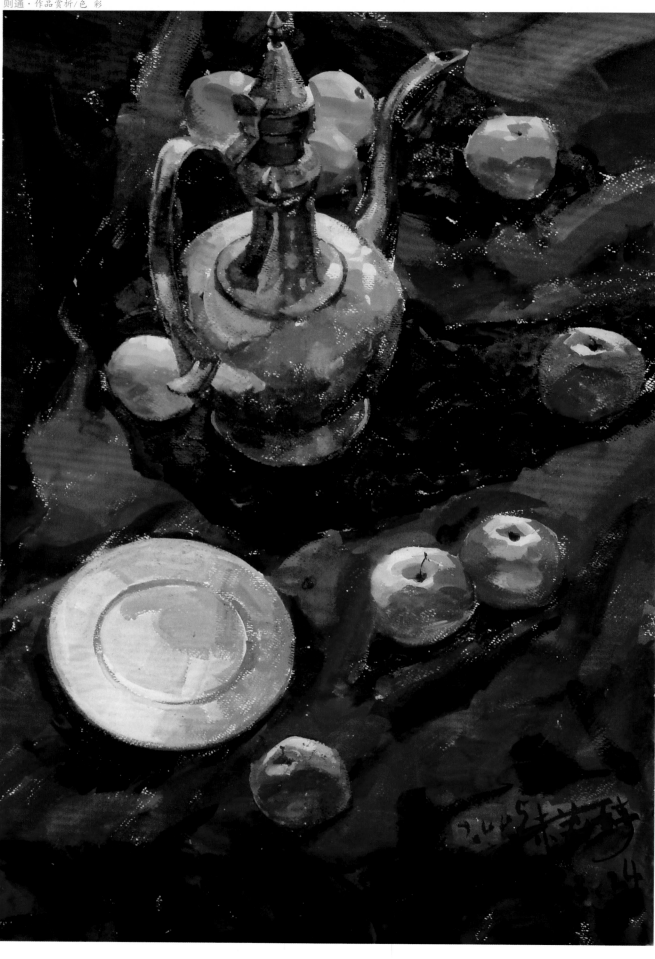

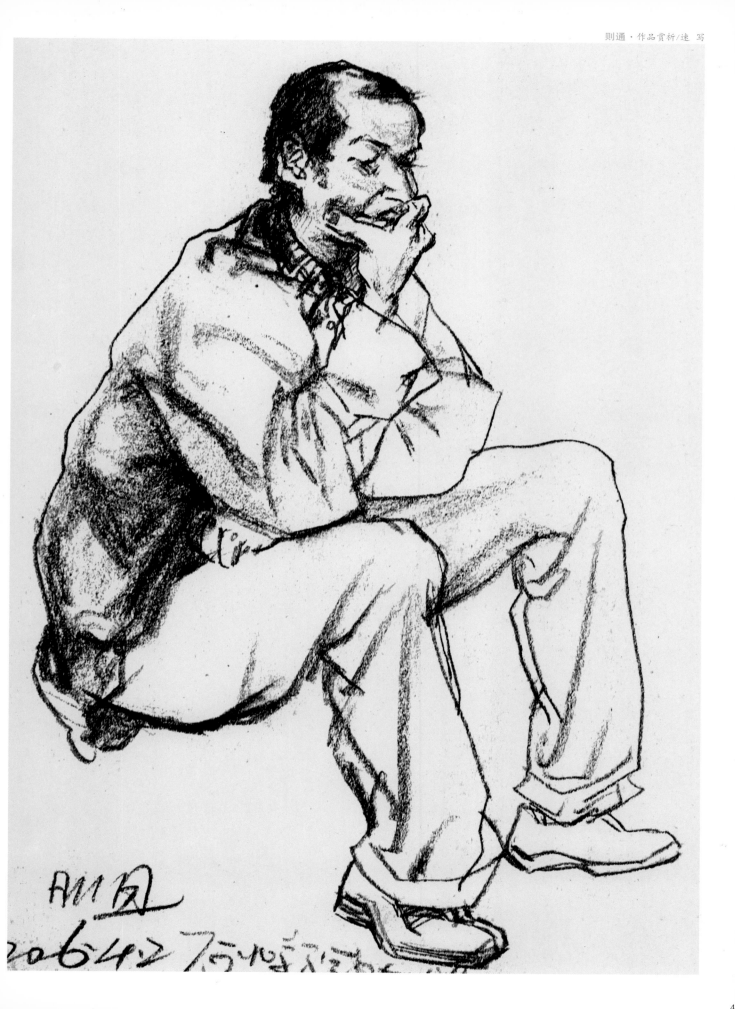

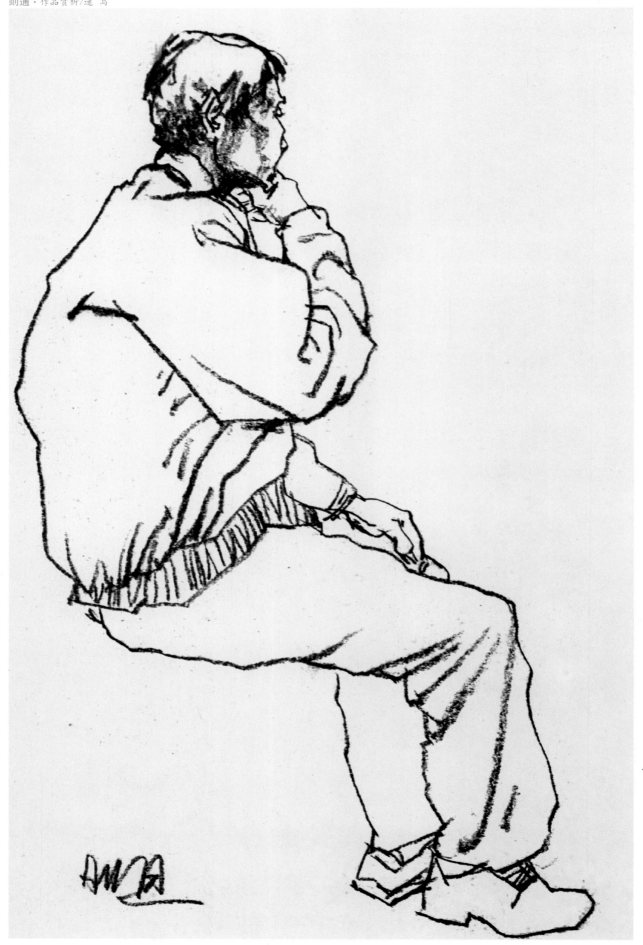

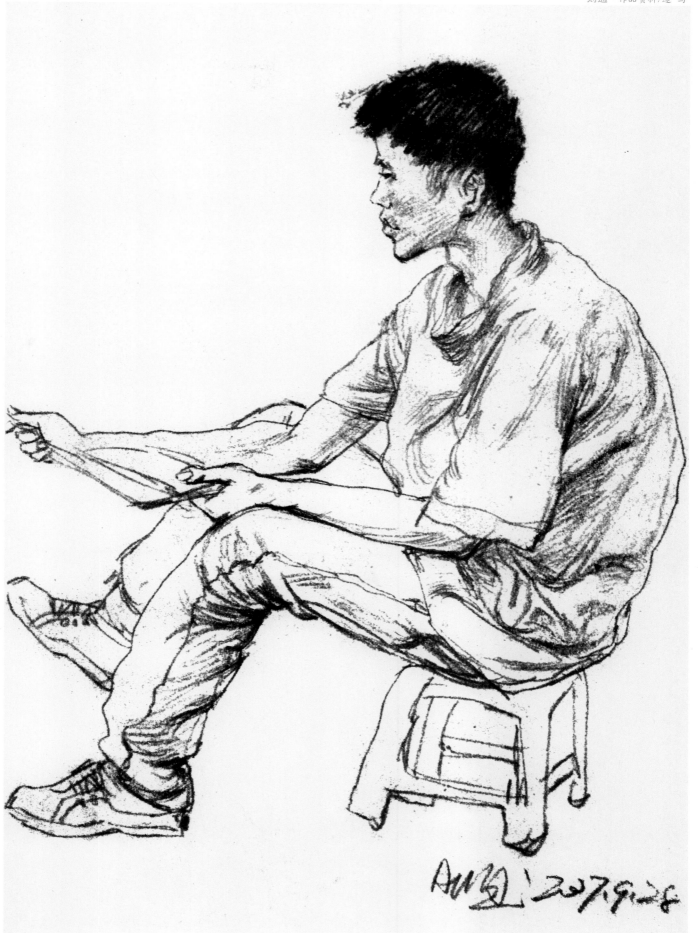

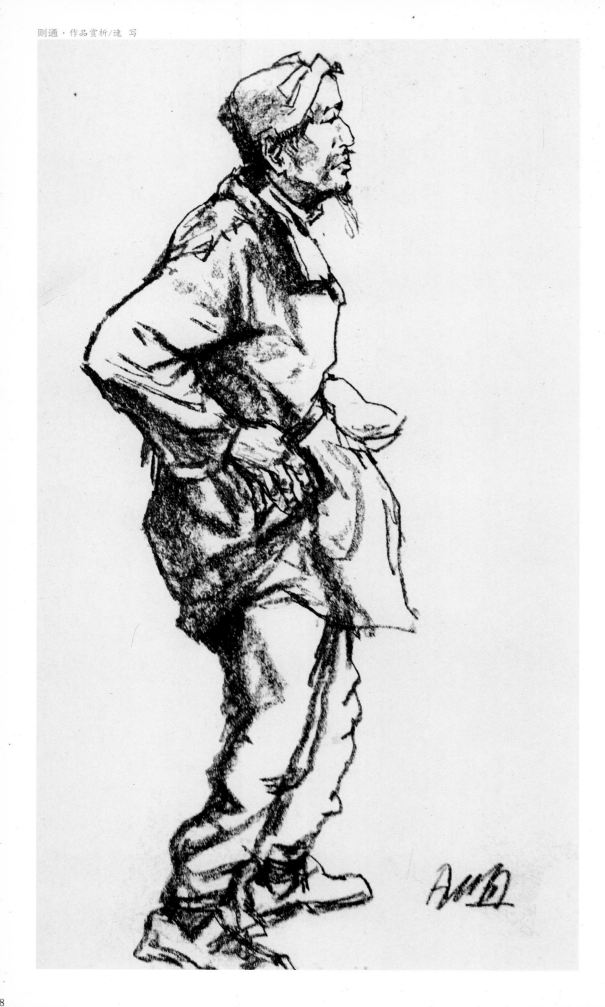